岳飛書

出師

師

菊堂 **趙盛周** 編

表

출사표

❀ (주)이화문화출판사

出師表

軍을 움직임을 아뢰는 表다. 三國 蜀漢의 諸葛孔明이 魏를 침에 당하여, 後主 劉禪에게 올린 表는 二篇이 있는데, 本篇은「前出師表」, 다른 것은「後出師表」라 한다. 前表는 建興 五年에, 後表는 翌 六年에 올린 것이다. 이 表中에 孔明은 國家의 장래를 생각하여 君主의 安逸을 경계하고, 臣下의 忠諫을 잘 들을 것을 가르쳤다. 先主 劉備에 대한 情義를 잊지 않고, 純忠 至誠 涕泣하여 쓴 이 表의 精神은 읽는 者의 마음을 강하게 울리는 것이 있다.

高位者에게 올리는 글을 表라 한다. 〈文選〉 李善 註에 依하면, 表는 明・標・일의 順序를 밝혀 主上을 깨우쳐서 忠을 다할 수 있는 것을「表」라 한다. 夏・殷・周 三代에는 敷奏이라 하였는데, 秦에서는 고쳐서 表라고 하였다. 上奏의 文은, 一은 章이라 하여 謝恩의 文이 있고, 二는 表라 하여 事物을 陳述하는 文이 있고, 三은 奏이라 하여 政事를 彈劾하여 檢證하는 文이 있고, 四는 駁이라 하여 評論하여 일이 있을 境遇에 올리는 文이 있다. 以上 四種은 六國 秦漢의 時代에는 竝稱하여 上書라고 하였는데, 漢魏 以後에는 전부를 表라 하였다. 天子에게 올리는 것을 表, 諸侯에게 바치는 것은 上疏라 하였고, 魏 以前은 天子에게 올리는 것도 上疏라고 하였다고 한다.

蘇東坡는 말하였다. "孔明의 出師의 一表는, 簡潔하면서 意盡하고, 곧으면서 放肆하지 않으니, 크도다. 말씀이여. 伊訓・說命(둘이 다 書經의 篇名)과 서로 表裏한다. 秦漢 以下로 임금께 從事하여 아첨이나 하는 者의 能히 미칠 바 아니라"고. 孔明은「忠武」라고 諡號한 바와 같이, 誠忠・勇武, 스스로 말한 것과 같이 그의 謹愼한 性行은 上下의 信賴를 받아서, 진실로 蜀漢의 柱石의 臣이었는데, 또 一面은 風流 瀟酒한 人品의 所有者이기도 하였다. 그의 識見과 誠意는 二篇의「出師表」에 드러나고, 그의 風流의 餘韻은「梁甫吟」의 一首에서 엿볼 수 있다. 先主 三顧의 禮와 臨終에 무거운 遺囑을 맡긴데 대한 感激과 後主에게 바치는 忠愛의 情은 그 肺腑 속에서 솟아 넘쳐 여기에 一篇의 表를 이루게 된 것이다. 그런 까닭에 세상의 許多한 職業的인 文人의 글과는 달라서, 필요를 위한 切實感이 가득찬 文章이다. 古來로「出師表」를 읽고 울지않는 者는 忠臣이 아니라고까지 말했던 것도 또한 진실로 그 까닭이 이런 點에 있는 것이다. 여기서는 後出師表는 略하나 그것도 또한 이 文章에 못하지 않은 誠實한 感動을 주는 文章이다.

이 글씨는 중국 南宋때의 武將이자 학자이며 서예가였던 岳飛가 쓴 것으로 무장의 글씨답게 필획이 매우 웅장하고 강건하며 일필일필에 거침이 없는 명품이라 할만하다.

따라서 行草書를 공부하는 서학도라면 반드시 임서해봐야 할 중요한 서법자료라 여겨 이 법첩을 펴낸다.

2018년 봄 馬車無喧山房에서

편저자 菊堂 趙 盛 周 記

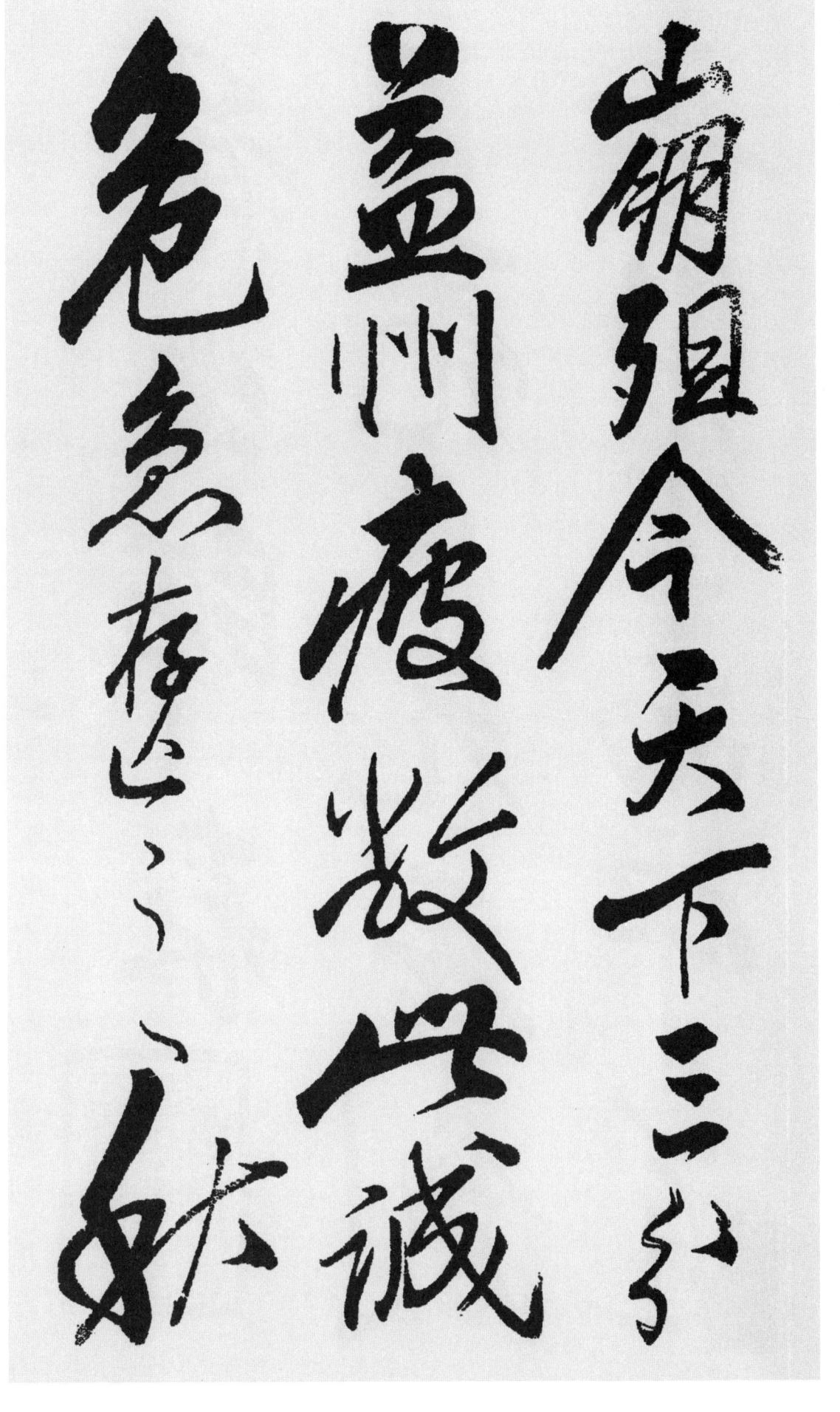

崩殂

今天下三分

益州疲弊

此誠危急存亡之秋

붕 조
崩 무너질
殂 죽을

금 천 하 삼 분
今 이제
天 하늘
下 아래
三 석
分 나눌

익 주 피 폐
益 더할
州 고을
疲 지칠
弊 해질

차 성 위 급 존 망 지 추
此 이
誠 정성
危 위태할
急 급할
存 있을
亡 망할
之 갈
秋 가을

돌아가시었다. 이제 天下는 魏·吳·蜀漢의 셋으로 갈리어, 蜀漢의 嶺土인 益州는 疲弊하였다. 이것은 참으로 危急한 일로서, 나라가 存在할까 滅亡할까 하는 중요한 때다.

也 어조사 야

然 그러할 연
侍 모실 시
衛 지킬 위
之 갈 지
臣 신하 신

不 아닐 불
懈 게으를 해
於 어조사 어
內 안 내

忠 충성 충
志 뜻 지
之 갈 지
士 선비 사

忘 잊을 망
身 몸 신
於 어조사 어
外 밖 외

그러나 陛下의 곁을 모시는 臣下가 宮中에서 政務를 보살피기를 게을리하지 않고, 충성된 마음이 있는 武士가 朝庭 바깥에 있어서

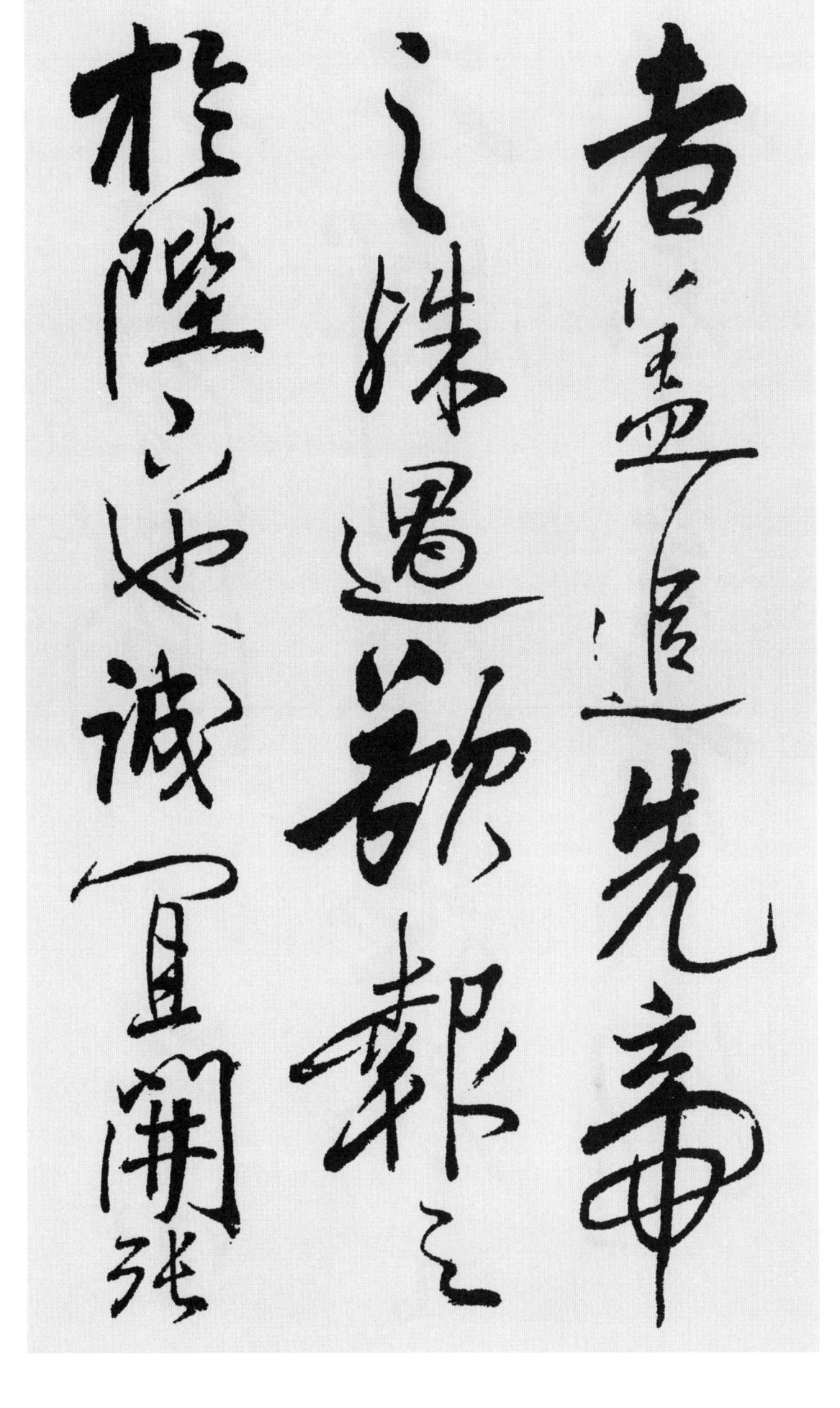

者 놈 자

蓋 덮을 개
追 쫓을 추
先 먼저 선
帝 임금 제
之 갈 지
殊 죽일 수
遇 만날 우

欲 하고자할 욕
報 갚을 보
之 갈 지
於 어조사 어
陛 섬돌 폐
下 아래 하
也 어조사 야

誠 경계할 계
宜 마땅할 의
開 열 개
張 베풀 장

國土를 防衛하고 外敵을 물리치기에 身命을 잊고 奮發하는 것은 대체로 생각컨대 先帝의 특별한 優待를 잊지 않고 마음에 새겨, 이 恩德을 陛下께 報答코자 하는 것이다. 진실로 陛下의 聰明한 귀를 넓게 열어,

聖 성스러울 성
聽 들을 청

以 써 이
光 빛 광
先 먼저 선
帝 임금 제
遺 끼칠 유
德 덕 덕

恢 넓을 회
弘 넓을 홍
志 뜻 지
士 선비 사
之 갈 지
氣 기운 기

不 아닐 불
宜 마땅할 의
妄 허망할 망
自 스스로 자

先帝의 끼치신 德을 널리 빛내고、나라를 걱정하는 志士의 意氣를 넓히고 키우는 것이 옳을 것이다。함부로 자기 스스로를

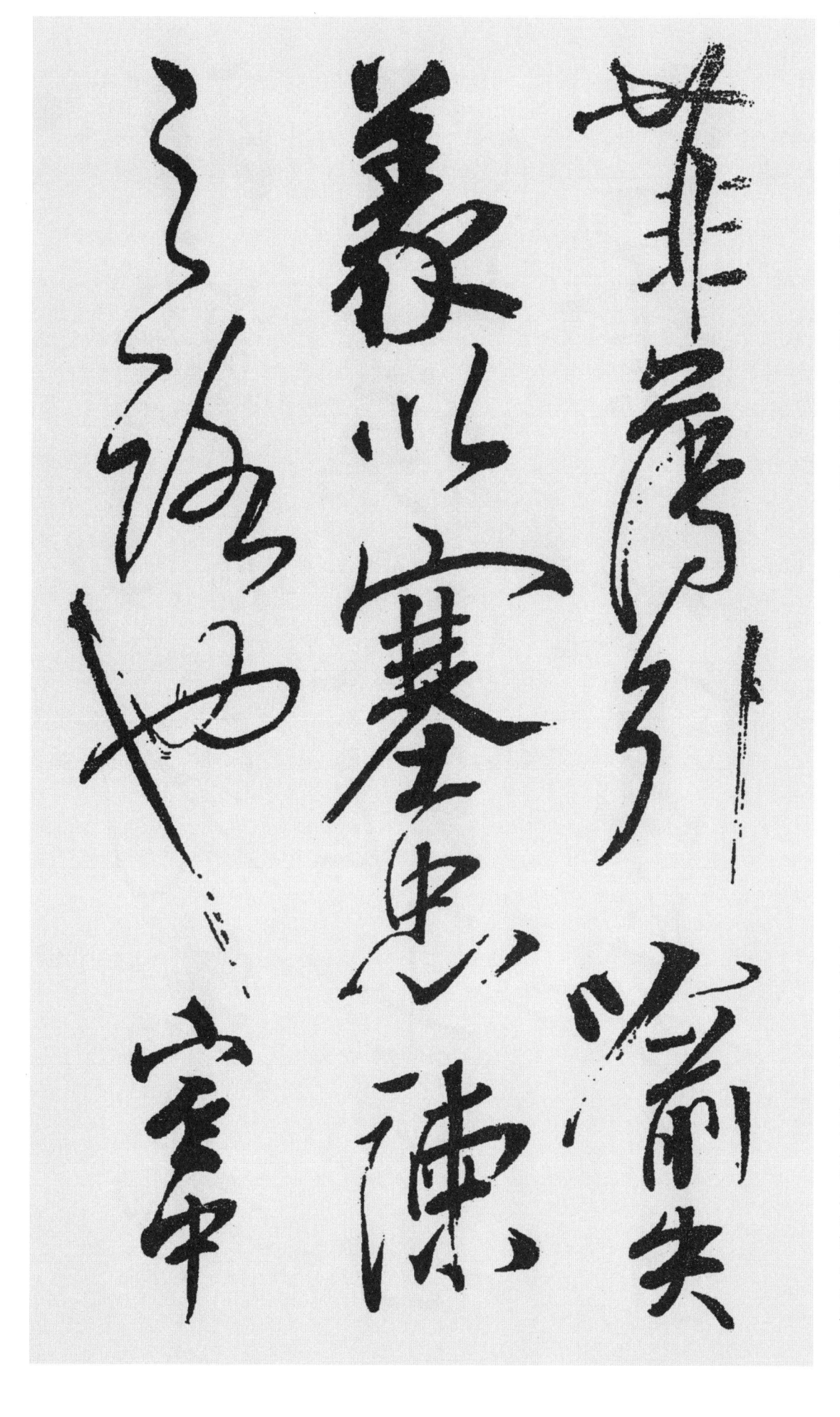

菲 비 엷을
薄 박 엷을

引 인 끌
喻 유 깨우칠
失 실 잃을
義 의 옳을

以 이 써
塞 색 막힐
忠 충 충성
諫 간 간할
之 지 갈
路 로 길
也 야 어조사

宮 궁 집
中 중 가운데

德이 엷다고 낮추어서、條理에 맞지 않는 比喩를 끌어 변명을 하여、眞心에서 깨우쳐 올리는 忠諫의 길을 막는 것은 옳지 못한 것이다。宮中과

府 곳집 부
中 가운데 중

俱 함께 구
爲 할 위
一 한 일
切 온통 체

陟 오를 척
罰 죄 벌
臧 착할 장
否 아닐 부

不 아닐 불
宜 마땅할 의
異 다를 이
同 한가지 동

若 같을 약
有 있을 유

朝廷은 한가지로 同體다。 거기서 宮職을 맡고 있는 者는、 善良한 者는 벼슬을 높여 주고、 惡한 者는 罰을 주어 賞罰에 틀림이 있어서는 안된다。 만약 는 罰을 주어 賞罰에 틀림이 있어서는 안된다。

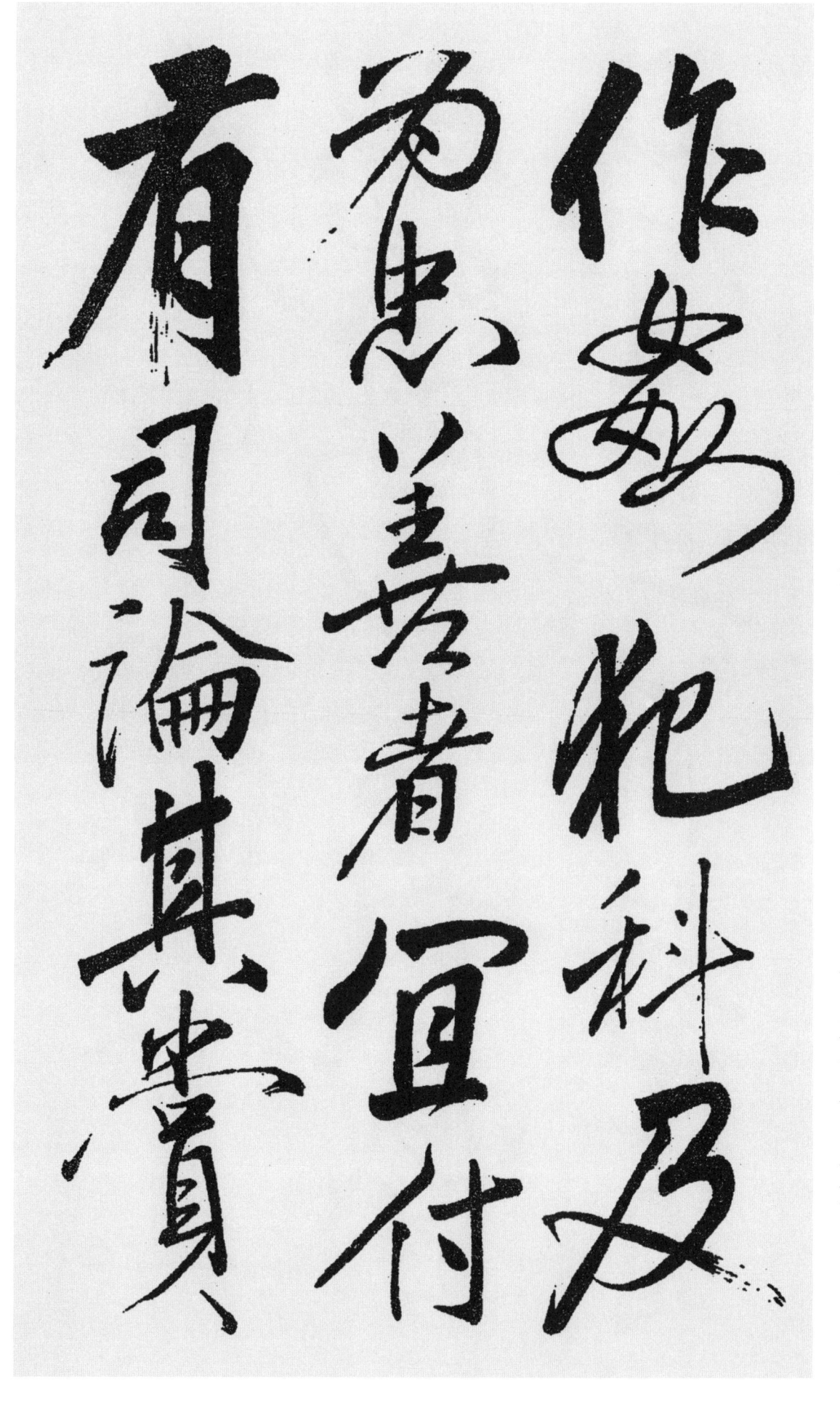

作
奸
犯
科

及
爲
忠
善
者

宜
付
有
司

論
其
刑
賞

作 지을 작
간 범할 간
범할 과정
과 범 과

及 미칠 급
위 할 충성
충 착할 선
善 놈
者

宜 마땅할 의
줄 부
付 있을 맡을
有 사
司

論 말할 론
其 그 기
刑 형벌 형
賞 상줄 상

奸惡한 짓을 저질러 罪를 犯하는 者 및 忠誠과 善行을 한 者가 있으면 마땅히 司直에 부쳐서 그 刑罰과 賞勳을 論定하여、그로써

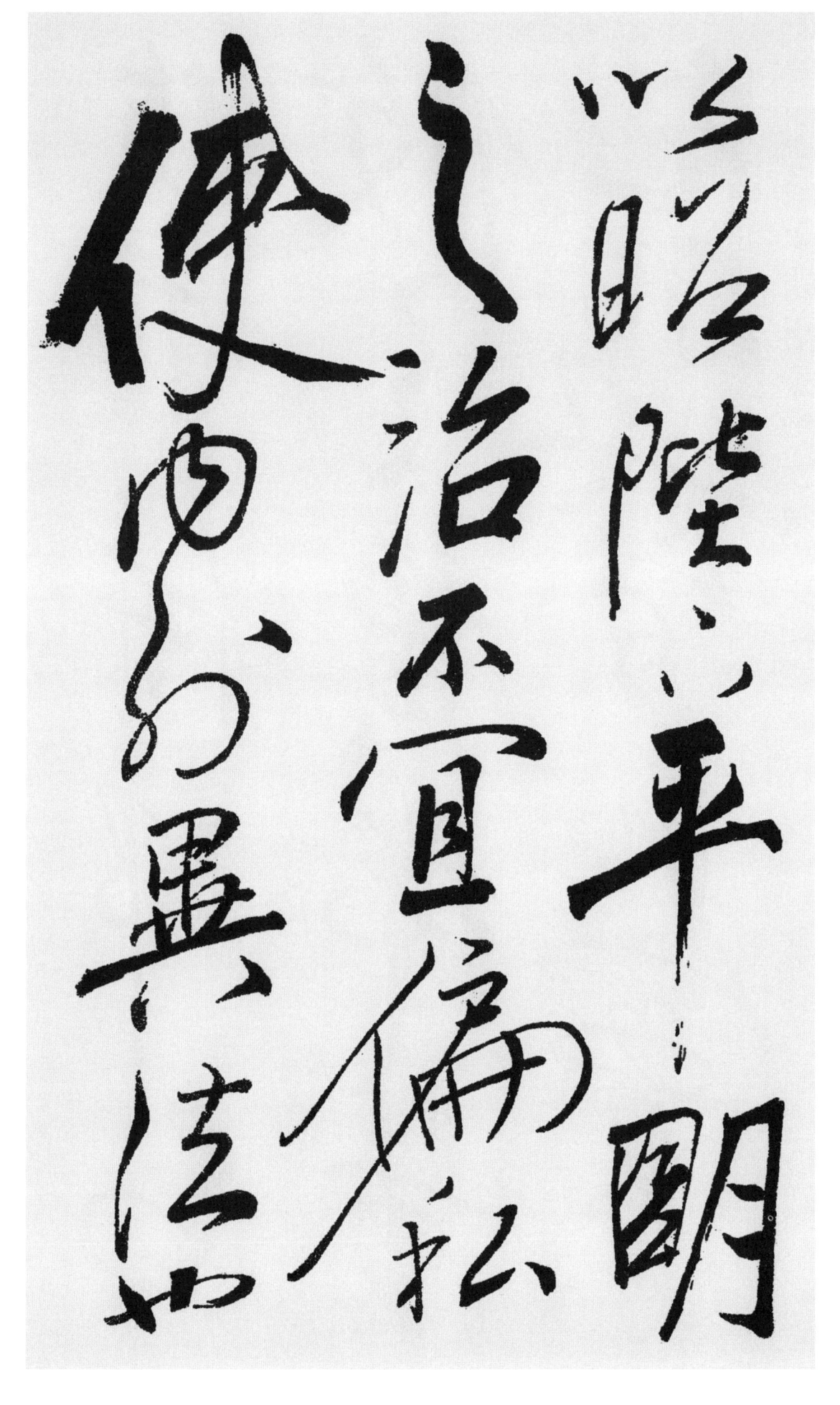

以 써 이
昭 밝을 소
陛 섬돌 폐
下 아래 하
平 평평할 평
明 밝을 명
之 갈 지
治 다스릴 치

不 아닐 불
宜 마땅할 의
偏 치우칠 편
私 사사 사

使 하여금 사
內 안 내
外 밖 외
異 다를 이
法 법 법
也 어조사 야

陛下의 公平하고 道理에 밝은 政治를 세상에 明示할 것이다. 一方에 치우쳐 私를 써서 안과 밖이 法이 달라서는 안된다.

侍 모실 시
中 가운데 중
侍 모실 시
郎 사내 랑

郭 성곽 곽
攸 바 유
之 갈 지
費 쓸 비
禕 아름다울 위
董 동독할 동
允 진실로 윤
等 가지런할 등

此 이 차
皆 다 개
良 좋을 양
實 열매 실

志 뜻 지

侍中 郭攸之와 費禕、侍郎 董允 등 이들은 다 善良하고 眞實한 사람들이니、

慮 생각할 려
忠 충성 충
純 생사 순

是 옳을 시
以 써 이
先 먼저 선
帝 임금 제
簡 대쪽 간
拔 뺄 발

以 써 이
遺 끼칠 유
陛 섬돌 폐
下 아래 하

愚 어리석을 우
以 써 이
爲 할 위
宮 집 궁
中 가운데 중

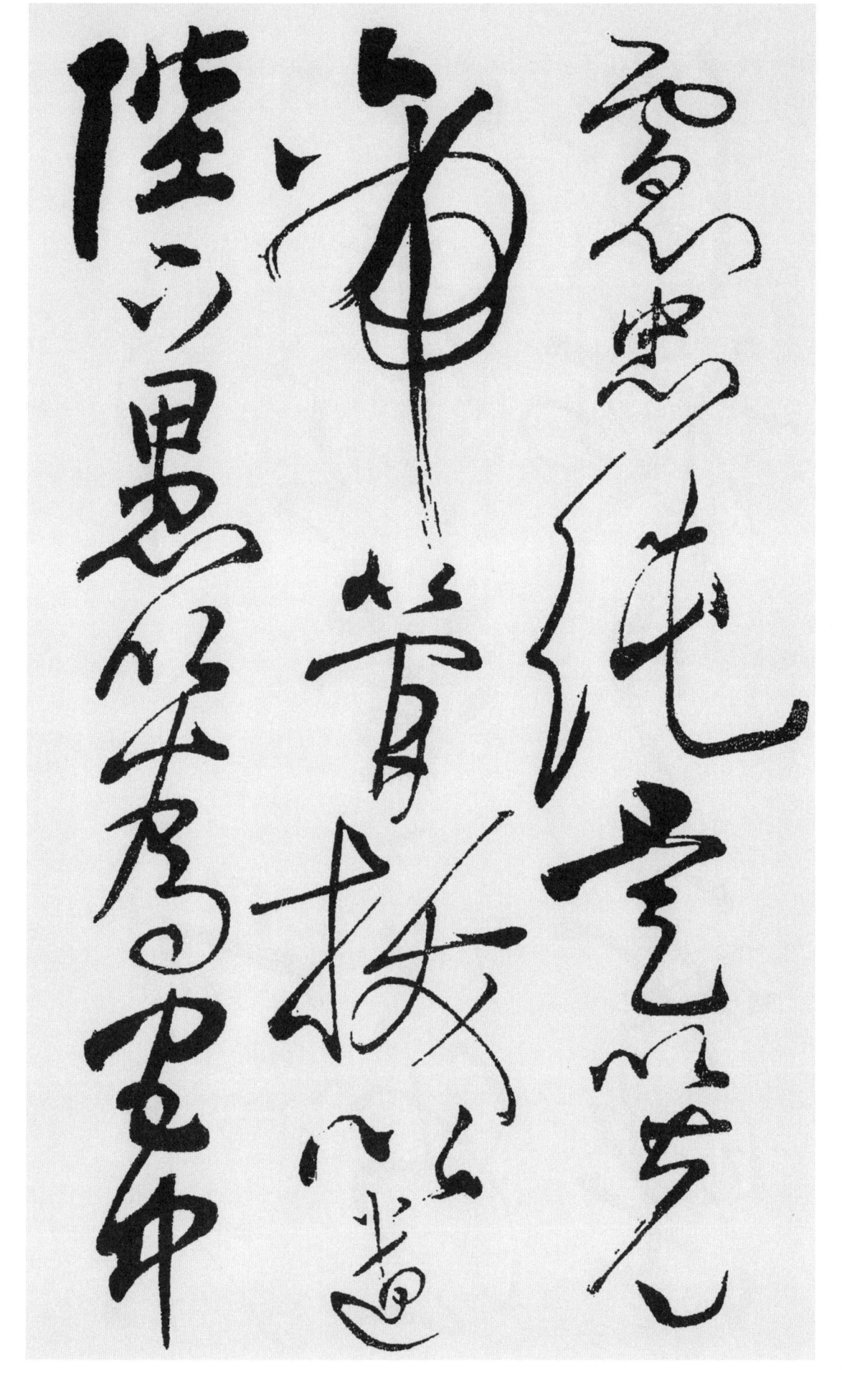

心志와 思慮가 忠直하고 純正하다. 이런 까닭에 先帝께서는 많은 신하들 중에서 가려 뽑아, 이들을 陛下께 남겨 주셨다. 臣은 생각컨대, 宮中의

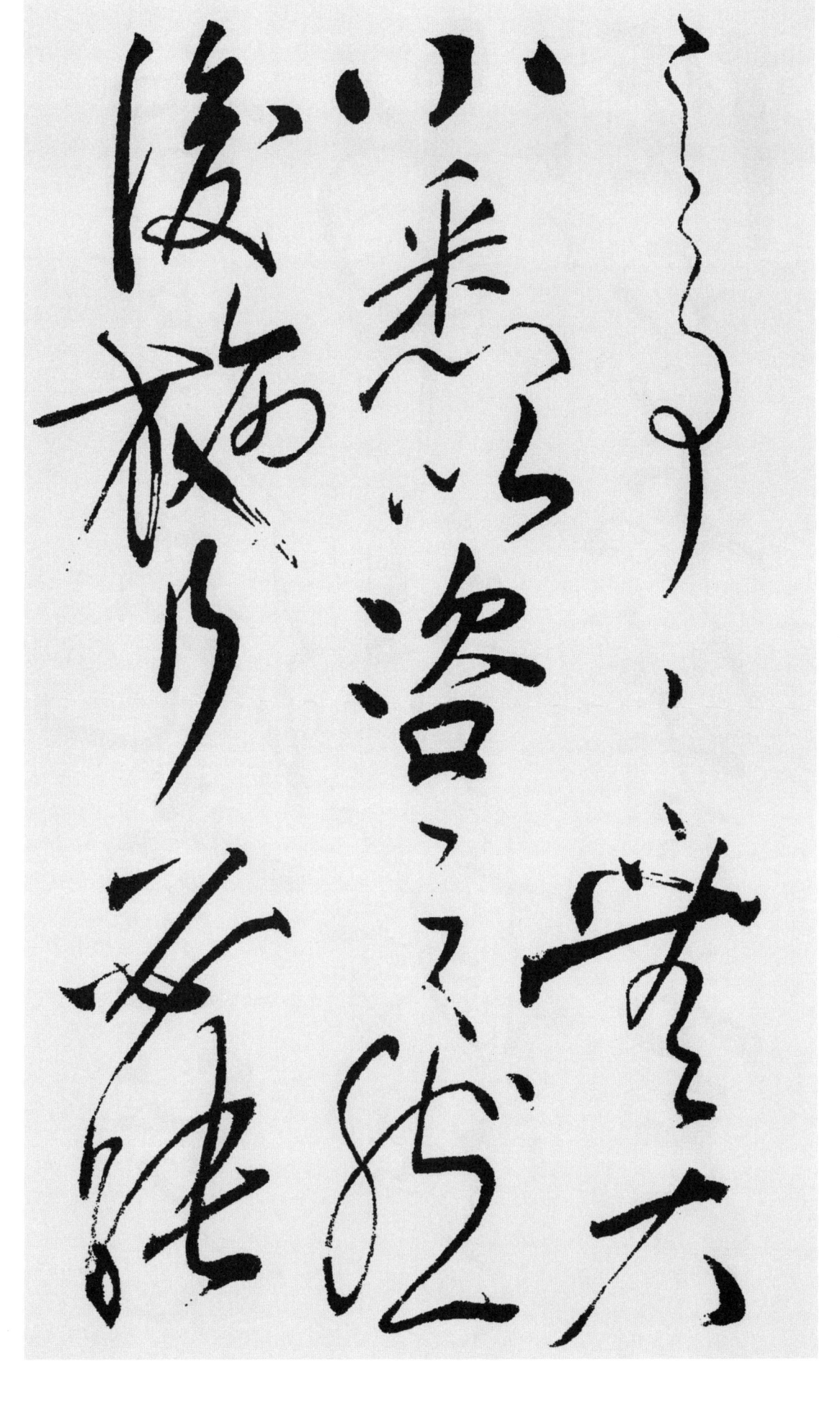

之事

事無大小

悉以咨之

然後施行

必能

지 갈
之 일
事 사

事 일
無 사
大 없을
小 무
　 큰
　 대
　 작을
　 소

悉 다
以 실
咨 이
之 써
　 이
　 물을
　 자
　 갈
　 지

然 그러할
後 연
施 뒤
行 후
　 베풀
　 시
　 갈
　 행

必 반드시
能 필
　 능할
　 능

일은 大小區別이 없이 전부 다 이들에게 咨問하여, 그런 다음에 施行한다면, 반드시

裨 도울 비
補 기울 보
闕 대궐 궐
漏 샐 루

有 있을 유
所 바 소
廣 넓을 광
益 더할 익

將 장차 장
軍 군사 군
向 향할 향
寵 향할 총

性 성품 성
行 갈 행
淑 맑을 숙
均 고를 균

빠진 데와 모자란 데를 도와서 널리 利益되는 바
가 있을 것이다。將軍 向寵은 性質과 品行이 善良
하고 치우친 데가 없으며,

曉　새벽　효
暢　펼　창
軍　군사　군
事　일　사

試　시험할　시
用　쓸　용
於　어조사　어
昔　예　석
日　해　일

先　먼저　선
帝　임금　제
稱　일컬을　칭
之　갈　지
曰　가로　왈
能　능할　능

是　옳을　시
以　써　이
衆　무리　중

軍事에 밝아서 두루 앎으로 벌써 옛날에 試用해서, 先帝께서 일컫되 才能이 있다 하였다. 이런 까닭에

議 의논할 의

舉 들 거
寵 괼 총
爲 할 위
督 살펴볼 독

愚 어리석을 우
以 써 이
爲 할 위
營 경영할 영
中 가운데 중
之 갈 지
事 일 사

事 일 사
無 없을 무
大 큰 대
小 작을 소

衆人과 相議하여、向寵을 들어서 長官을 삼았다.
臣은 생각컨대、陣中의 일은 일의 大小를 莫論하
고

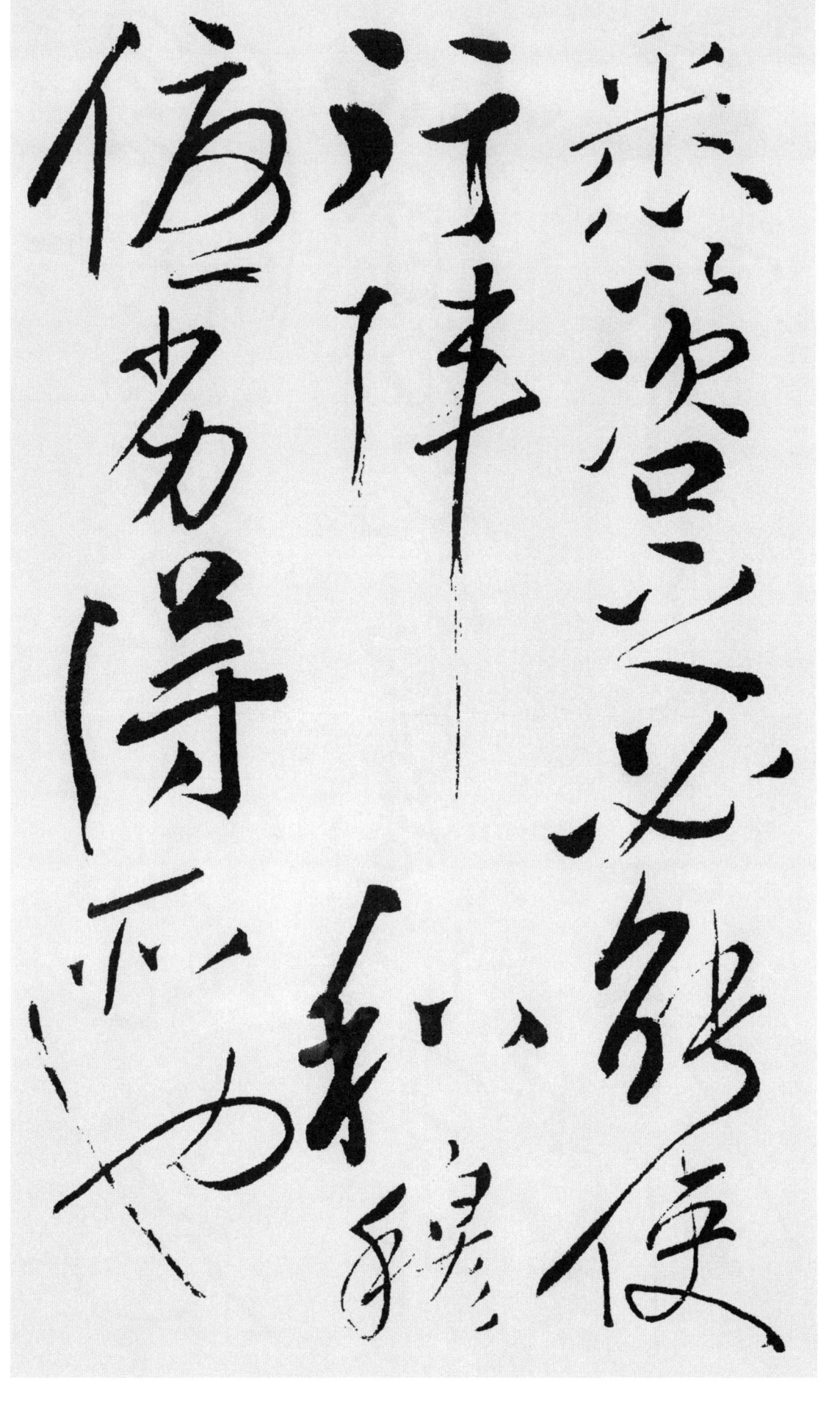

悉以咨之　실이 물을 갈 지 다 써 물을 갈 지

必能事行陣和睦　반드시 능할 능 일 사 갈 행 줄 진 화할 화 화목할 목

優劣得所也　넉넉할 우 못할 열 얻을 득 바 소 어조사 야

전부를 이들에게 咨問한다면, 반드시 軍隊의 伍와 陣中의 사람들을 和睦케 하고, 優秀한 사람과 劣等한 사람을 각각 그 적당한 任務에 配置할 수가 있을 것이다.

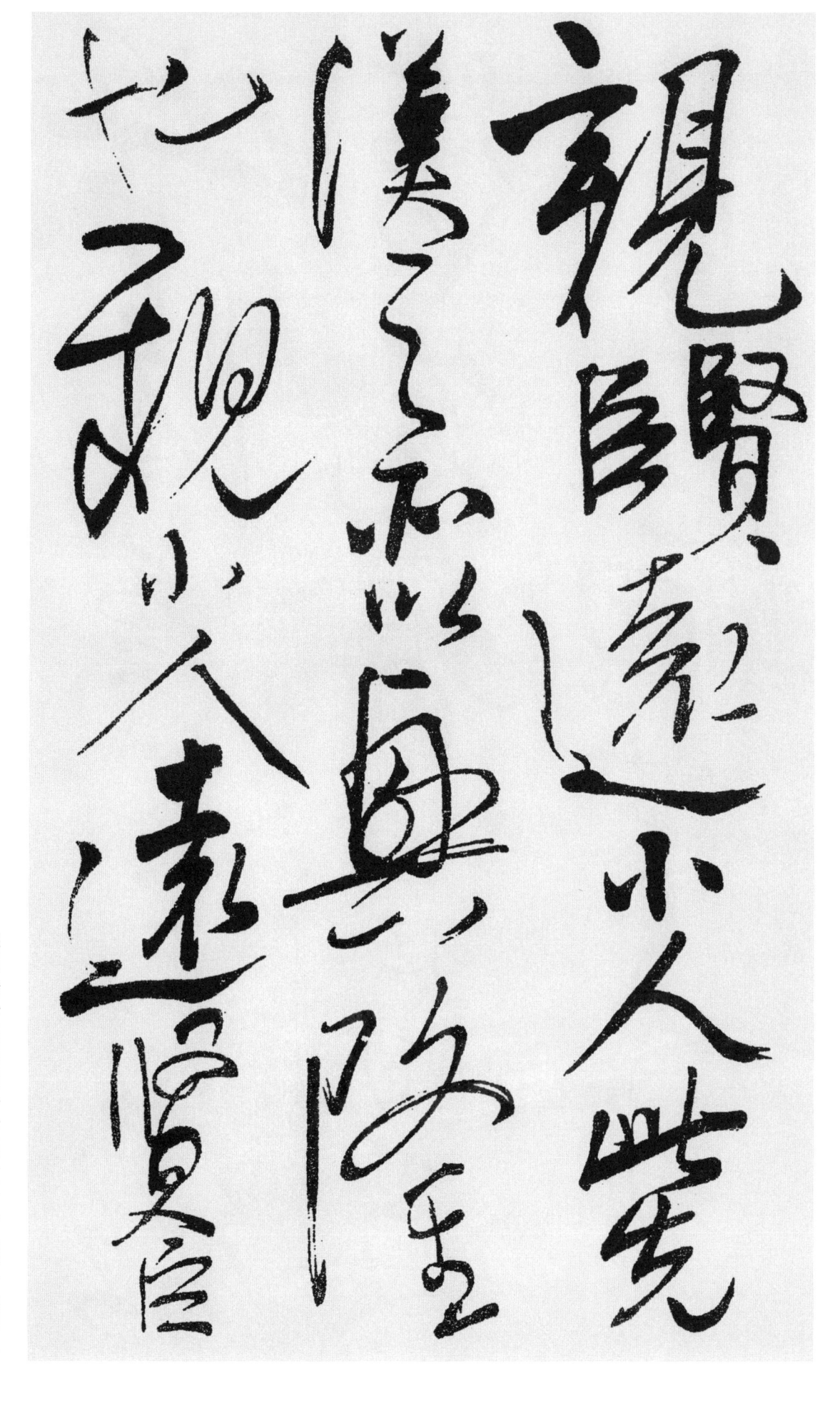

親 친할 친
賢 어질 현
臣 신하 신

遠 멀 원
小 작을 소
人 사람 인

此 이 차
先 먼저 선
漢 한수 한
所 바 소
以 써 이
興 일 흥
隆 클 융
也 어조사 야

親 친할 친
小 작을 소
人 사람 인

遠 멀 원
賢 어질 현
臣 신하 신

德이 높은 어진 신하를 친하고 小人輩를 멀리 한
것은 이것이 前漢을 興隆케 한 까닭이 되며, 小人
輩를 친하고 어진 신하를 멀리 한 것은

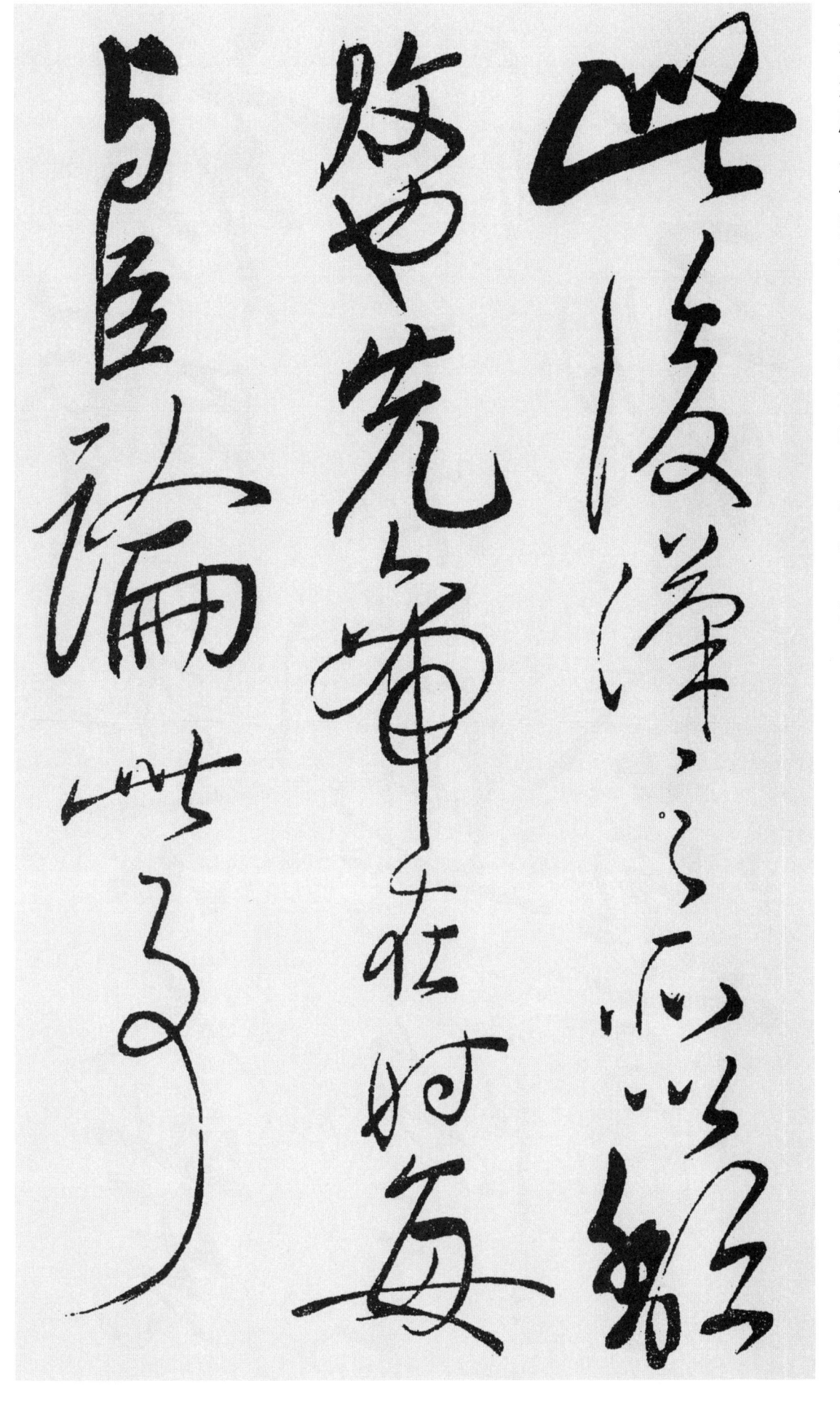

此
後
漢
所
以
傾
頹
也

先
帝
在
時

每
與
臣
論
此
事

이차후한소이경퇴야
이 뒤 한수 바 써 이 기울 무너질 어조사

선
제
재
시

먼저 선
임금 제
있을 재
때 시

매
여
신
론
차
사

매양 매
줄 여
신하 신
말할 론
이 차
일 사

이것이 後漢을 기울게 한 까닭이 된다. 先帝께서
位에 계실 적에 매양 臣과 이런 일을 의논하셨으
며,

出師表 22

未 아닐 미
嘗 맛볼 상
不 아닐 불
歎 읊을 탄
息 숨쉴 식
痛 아플 통
恨 한할 한
於 어조사 어
桓 푯말 환
靈 신령 영
也 어조사 야

侍 모실 시
中 가운데 중
尚 오히려 상
書 쓸 서
長 길 장
史 역사 사
參 간여할 참
軍 군사 군

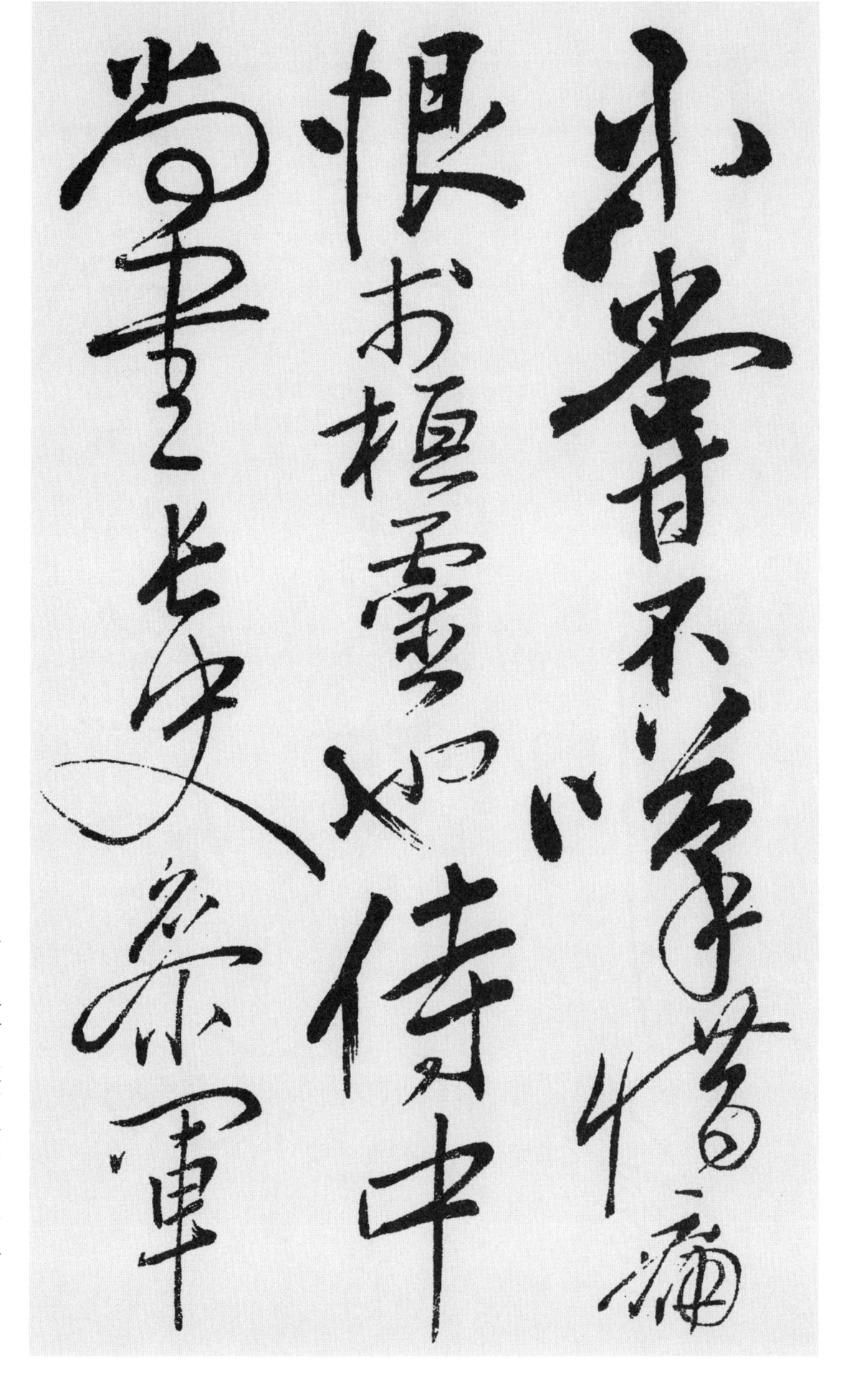

일찍기 후한의 桓帝·靈帝 때 政治가 어지러워 마침내 나라가 망했던 일에 대해, 嘆息하고 원통해 하시기를 마지 않으셨다. 侍中尙書의 陳震, 長史의 張裔 및 參軍

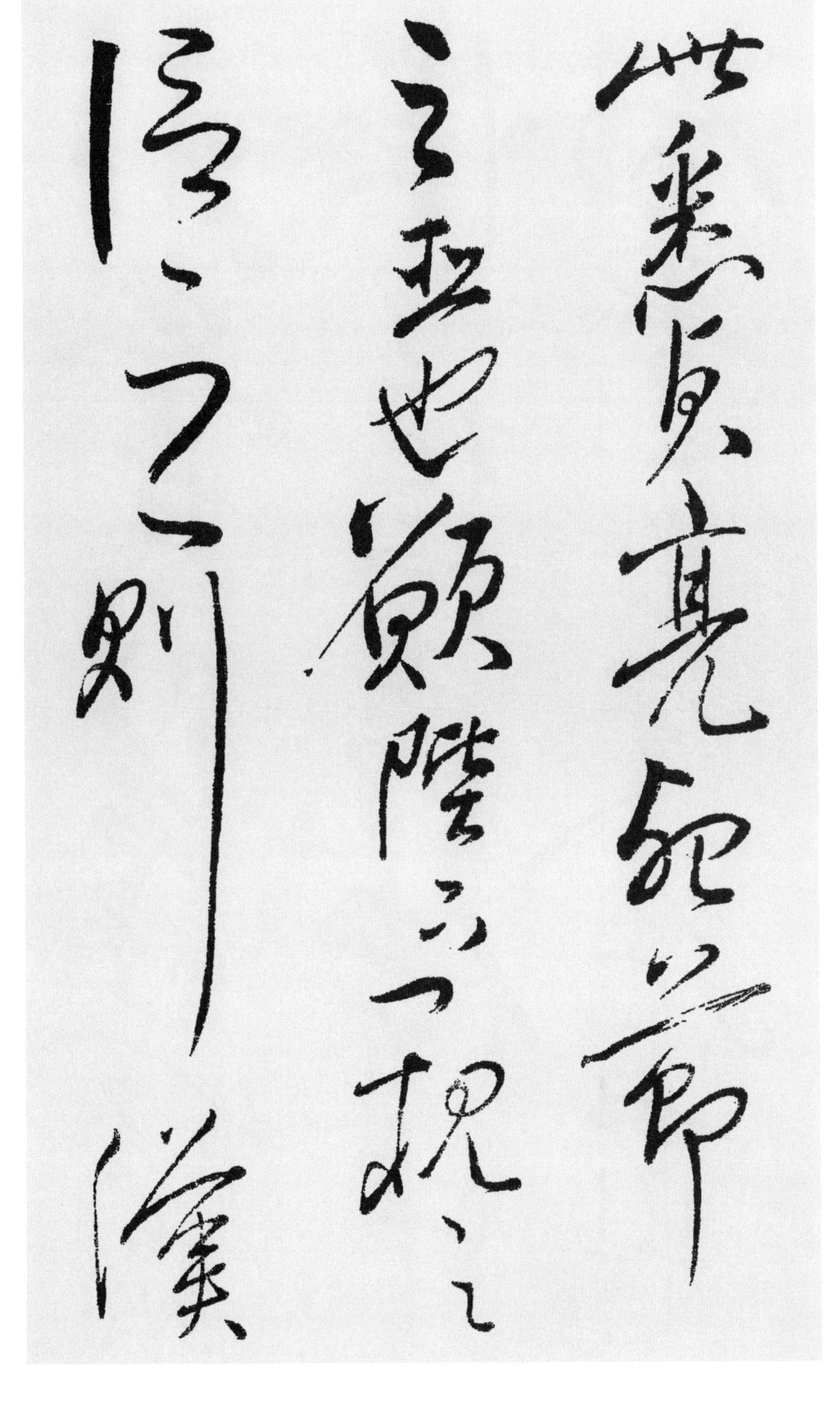

此
悉
貞
亮
死
節
之
臣
也

차 실 정
이 을 량
다 밝 사
곧 을 절
밝 죽 지
을 음 신
죽 마 하
을 디 신
마 갈 어
디 신 조
갈 하 사
지 신 야
신
하
신
어
조
사
야

陛
下
親
之
信
之
則
漢

폐 섬 한
하 돌 수
친 아 한
할 래
지 친
갈 할
믿 갈
을 믿
지 을
곧 갈
즉 곧
한 즉
한

蔣琬、이들은 다 절개가 굳고 진실한 人物이니、충절을 지키기 위해서는 죽음을 아끼지 않는 신하들이다。陛下는 이들을 親하고 이들을 믿으면、

室 집 실
之 갈 지
隆 클 융

可 옳을 가
計 꾀 계
日 해 일
而 말이을 이
待 기다릴 대
也 어조사 야

臣 신하 신
本 밑 본
布 베 포
衣 옷 의

躬 몸 궁
耕 밭갈 경
南 남녘 남
陽 볕 양

苟 진실로 구

蜀漢의 皇室이 隆盛하기는 나을을 세어 기다릴만
큼 빨리 이루어질 것이다. 臣은 본디 庶人으로서
南陽 땅 隆中에서 몸소 밭을 갈며 지내던 터인데、

全 온전할 전
性 성품 성
命 목숨 명
於 어조사 어
亂 어지러울 난
世 대 세

不 아닐 불
求 구할 구
聞 들을 문
達 통달할 달
於 어조사 어
諸 모든 제
侯 과녁 후

先 먼저 선
帝 임금 제
不 아닐 불
以 써 이
臣 신하 신
卑 낮을 비

간신히 어지러운 세상에서 生命을 保全하고 別로 諸侯에게 나아가 이름을 드러내어 出世코자 하는 생각도 없었다。그런데 先帝께서 이 賤한 身分을

鄙 다라울 비

猥 함부로 외
自 스스로 자
枉 굽을 왕
屈 굽을 굴

三 석 삼
顧 돌아볼 고
臣 신하 신
於 어조사 어
草 풀 초
廬 오두막집 려
之 갈 지
中 가운데 중

咨 물을 자
臣 신하 신
以 써 이
當 당할 당
世 대 세

게 現世의 當面한
추시어 세번이나 臣의 草屋 안을 찾으시고、臣에
賤하다 아니하시고、외람하게되 스스로 몸을 낮

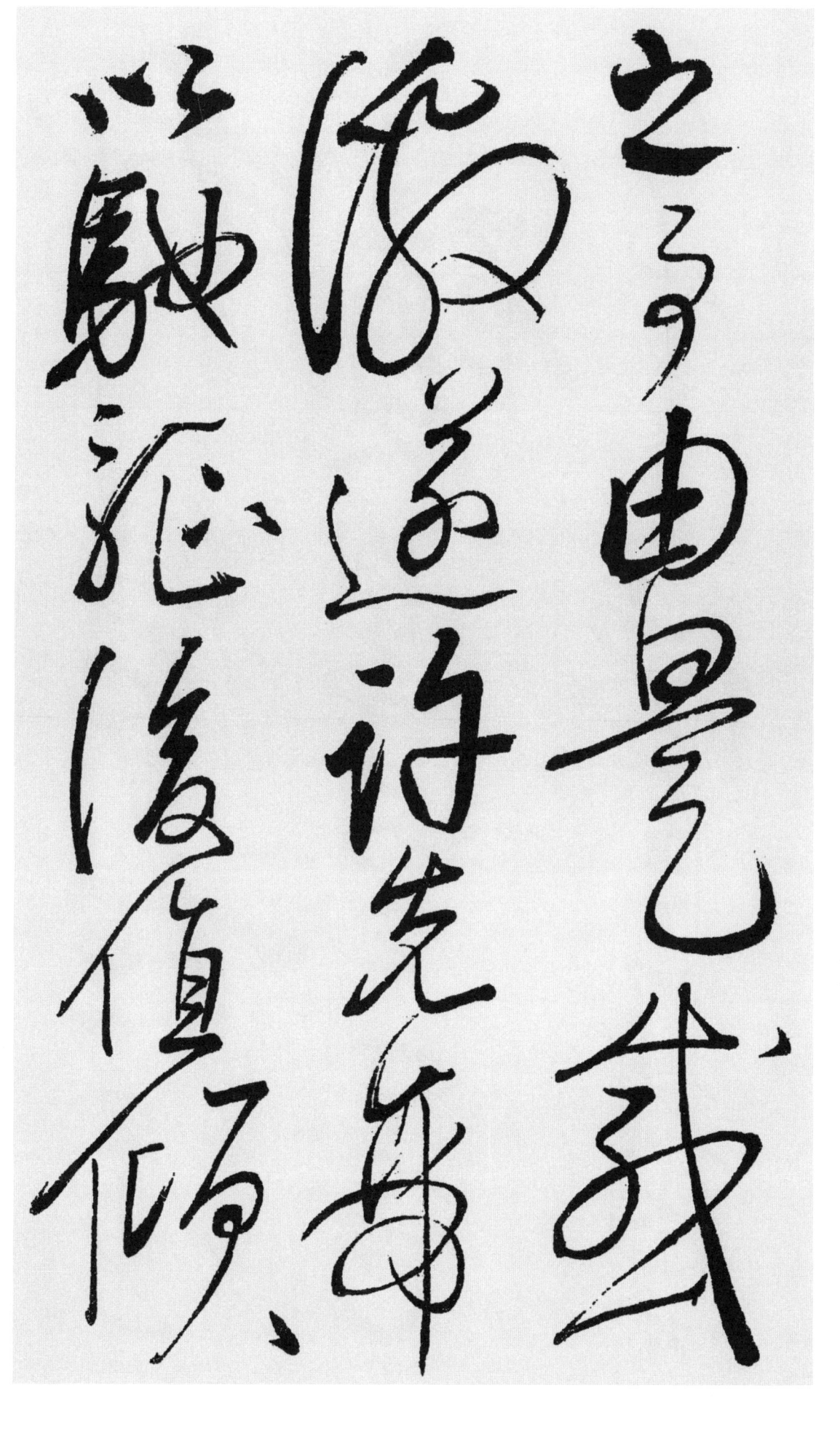

之 갈 지
事 일 사

由 말미암을 유
是 옳을 시
感 느낄 감
激 물결부딪쳐흐를 격
遂 나아갈 수

許 허락할 허
先 먼저 선
帝 임금 제
以 써 이
驅 몰 구
馳 달릴 치

後 뒤 후
値 값 치
傾 기울 경

그 후에 여, 先帝를 위해서 몸소 盡力할 것을 승락하였다. 일을 물으셨다. 그런 일로 말미암아 臣은 感激하

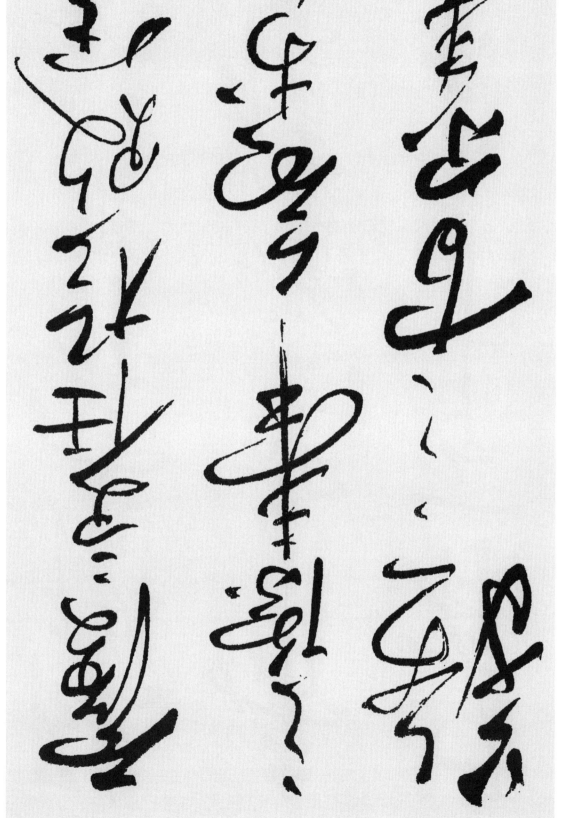

이 圖版은 붓의 運筆을 잘 나타내어 주고 있는 것으로, 점과 획의 연결을 통하여 당시의 筆順과 筆勢를 짐작할 수 있게 해 준다.

草書는 筆劃을 省略하거나 이어 써서 빠르게 쓰는 書體로, 그 筆勢가 흐르는 듯 이어지며 글자의 變化가 심하여 읽기 어렵기도 하다.

米元章 蜀素帖의 부분이다.

廿

有

一

年

矣

先

帝

知

臣

謹

慎

故

臨

終

寄

臣

以

大

입

유

일

어조사

의

스물

있을

한

해년

선

제

지

신

근

신

먼저

임금

알

신하

삼갈

삼갈

고

임할

마칠

부칠

신하

써

큰

옛

임금

할

부칠

신하

이

대

임

종

기

신

二十一年이 된다. 先帝께서는 臣의 하는 일이 愼重한 줄로 아시고, 臨終하실 적에 臣에게 敗軍討伐과 漢室再興의 큰일을 당부하시었다.

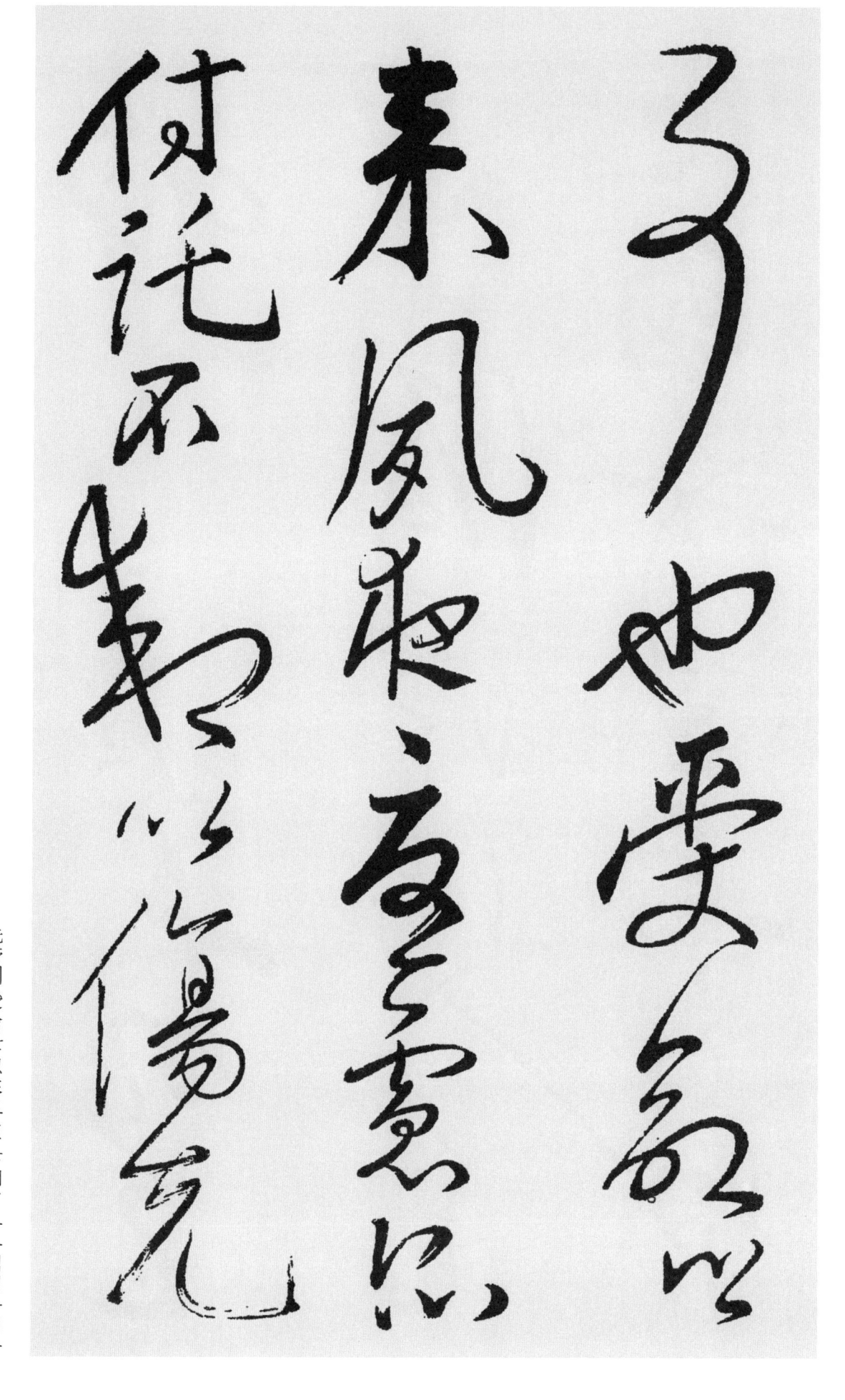

事 일 사
也 어조사 야

受 받을 수
命 목숨 명
以 써 이
來 올 래

夙 일찍 숙
夜 밤 야
憂 근심할 우
慮 생각할 려

恐 두려울 공
託 부탁할 탁
付 줄 부
不 아닐 불
效 본받을 효

以 써 이
傷 상처 상
先 먼저 선

先帝께 受命한 以來로 臣은 朝夕으로 걱정하기를 당부하신 일이 效果가 나지 않아, 그로써

帝之明　제 임금 지
　　　　밝을 명

故　옛 고

五月渡瀘　다섯 오
　　　　　달 월
　　　　　건널 도
　　　　　강이름 로

深入不毛　깊을 심
　　　　　들 입
　　　　　아닐 불
　　　　　털 모

今南方已定甲　이제 금
　　　　　　　남녘 남
　　　　　　　모 방
　　　　　　　이미 이
　　　　　　　정할 정
　　　　　　　갑옷 갑

先帝의 총명을 손상하는 일이 있을까 두려워하였
다. 그런 까닭에 建興 三年 五月에 瀘水를 건너서
깊이 不毛의 땅에 들어가서 賊徒를 討伐하였다.
그리하여 이제 南方은 이미 平定되었고,

兵 군사 병
已 이미 이
足 발 족

當 당할 당
獎 권면할 장
率 거느릴 솔
三 석 삼
軍 군사 군

北 북녘 북
定 정할 정
中 가운데 중
原 근원 원

庶 여러 서
竭 다할 갈
駑 둔할 노
鈍 무딜 둔

攘 물리칠 양
除 섬돌 제
姦 간사할 간

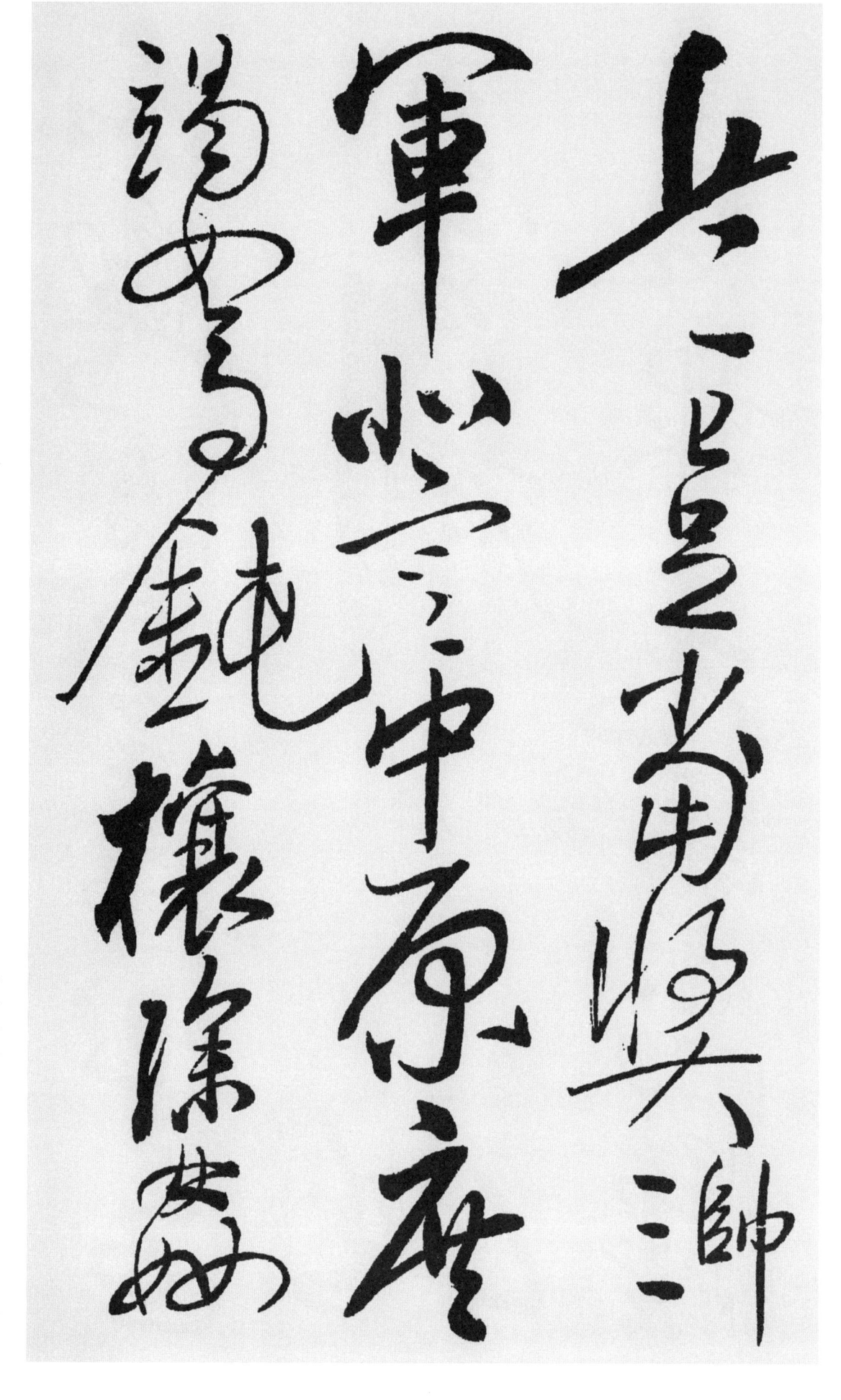

兵器와 갑옷도 이미 충분히 마련되었으니, 당연
히 三軍을 督勵 引率하여 北으로 中國의 中心이
되는 땅을 平定할 차례다. 바라는 것은 駑鈍한 才
能이나마 있는 힘을 다하여 姦凶 魏의 文帝 曹丕
를 쳐 물려서, 그로써

凶 흉할 흉
興 일 흥
復 돌아올 복
漢 한수 한
室 집 실

還 돌아올 환
於 어조사 어
舊 예 구
都 도읍 도

此 이 차
臣 신하 신
所 바 소
以 써 이
報 갚을 보
先 먼저 선
帝 임금 제

而 말이을 이
忠 충성 충
陛 섬돌 폐

漢의 皇室을 다시 興盛케 하고、舊都 長安으로 돌아가고자 하는 것이다。이것은 臣이 先帝의 恩寵에 報答하며、그리하여 陛下께 忠誠을 다하는

下 아래 하
之 갈 지
職 벼슬 직
分 나눌 분
也 어조사 야

至 이를 지
於 어조사 어
斟 술따를 짐
酌 따를 작
損 덜 손
益 더할 익

進 나아갈 진
盡 다될 진
忠 충성 충
言 말씀 언

則 곧 즉
攸 바 유
之 갈 지
褘 아름다울 위
允 진실로 윤
之 갈 지

것이 될 수 있는 臣으로서 힘써야 할 職分인 것이다. 그리고 政治上의 損益을 잘 考慮하여 나아가 陛下께 충성될 말씀을 다하는 일은, 郭攸之·費褘·董允등의

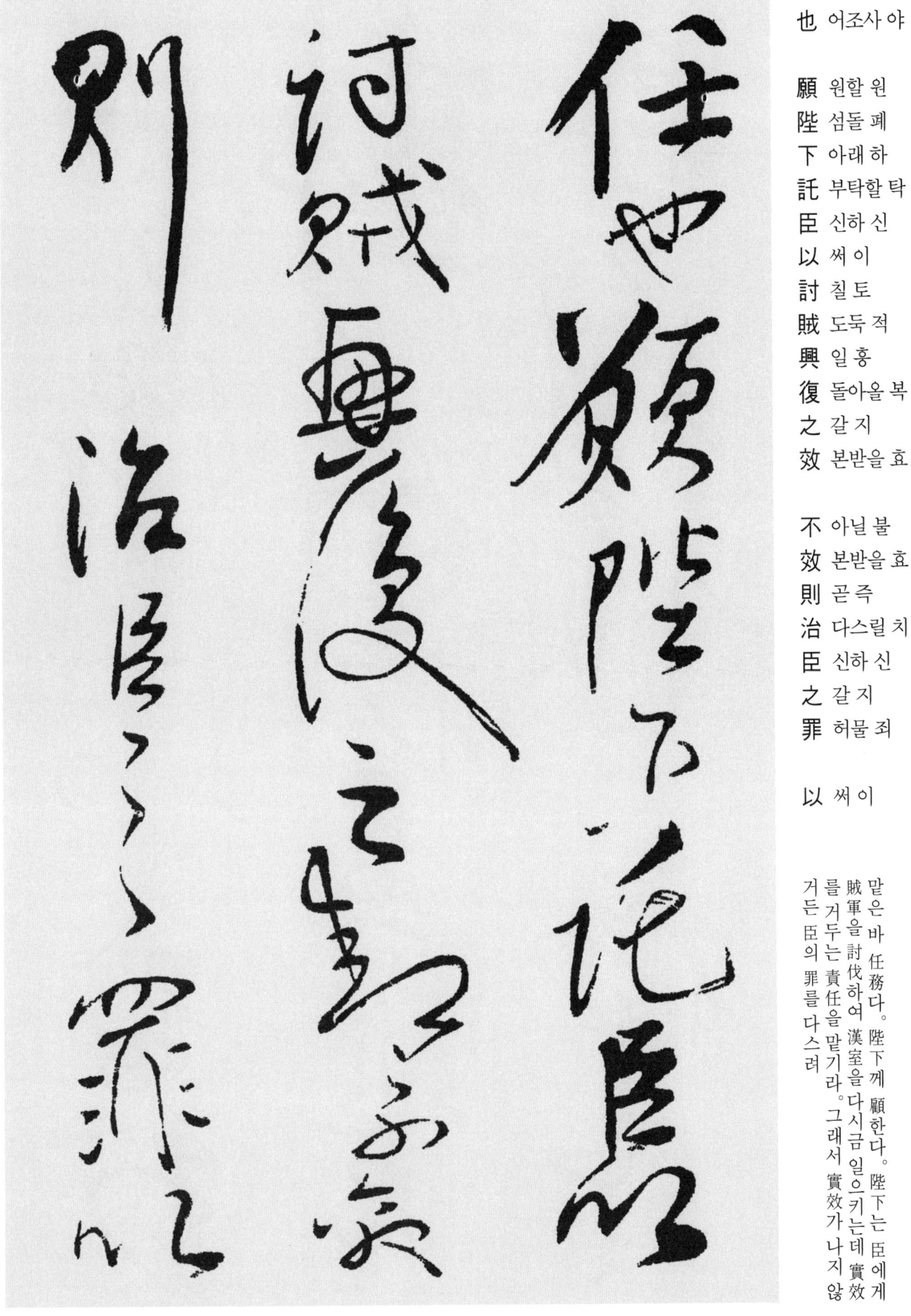

任也 맡길 임 / 어조사 야

願陛下託臣以討賊興復之效 원할 원 / 섬돌 폐 / 아래 하 / 부탁할 탁 / 신하 신 / 써 이 / 칠 토 / 도둑 적 / 일 흥 / 돌아올 복 / 갈 지 / 본받을 효

不效則治臣之罪 아닐 불 / 본받을 효 / 곧 즉 / 다스릴 치 / 신하 신 / 갈 지 / 허물 죄

以 써 이

맡은 바 任務다. 陛下께 顧한다. 陛下는 臣에게 賊軍을 討伐하여 漢室을 다시금 일으키는데 實效를 거두는 責任을 맡기라. 그래서 實效가 나지 않거든 臣의 罪를 다스려

告 알릴 고
先 먼저 선
帝 임금 제
之 갈 지
靈 신령 영

若 같을 약
無 없을 무
興 일 흥
德 덕 덕
之 갈 지
言 말씀 언

責 꾸짖을 책
攸 바 유
之 갈 지

先帝의 靈 앞에 告할 것이다。만약에 陛下의 德行을 일으키는 言說을 올리지 않거든、郭攸之

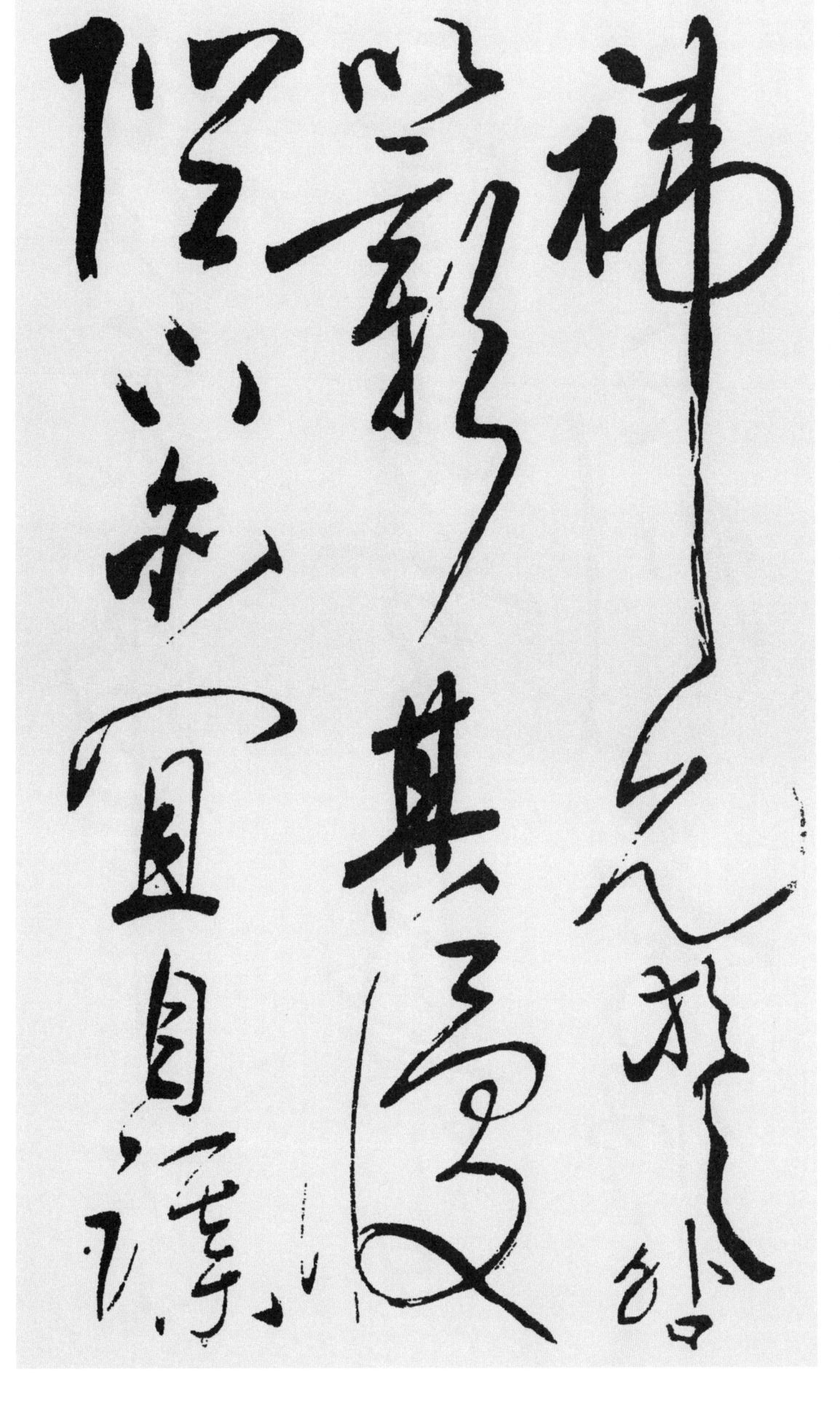

禕 아름다울 위
允 진실로 윤
於 어조사 어
之 갈 지
咎 허물 구

以 써 이
彰 밝을 창
其 그 기
慢 게으를 만

陛 섬돌 폐
下 아래 하
亦 또 역
宜 마땅할 의
自 스스로 자
謀 꾀할 모

費禕・董允들의 罪를 꾸짖어 그 怠慢함을 밝힐 것이다. 陛下도 또한 마땅히 스스로 圖謀하여 그로써

以 써 이
諮 물을 자
諏 꾀할 추
善 착할 선
道 길 도

察 살필 찰
納 바칠 납
雅 초오 아
言 말씀 언

深 깊을 심
追 쫓을 추
先 먼저 선
帝 임금 제
遺 끼칠 유

善策을 물어 의논하고, 臣下들의 바른 말을 살펴
들어서, 깊이 先帝께서 남기신 말씀을

詔 고할 조

臣 신하 신
不 아닌가 부
勝 이길 승
受 받을 수
恩 은혜 은
感 느낄 감
激 물결부딪쳐흐
　　를 격

追從할 것이다。臣은 恩惠를 받은 感激을 이기지 못하와、

今 이제 금
當 당할 당
遠 멀 원
離 떼놓을 리

臨 임할 임
表 겉 표
涕 눈물 체
泣 울 읍

不 아닐 불
知 알 지
所 바 소
云 이를 운

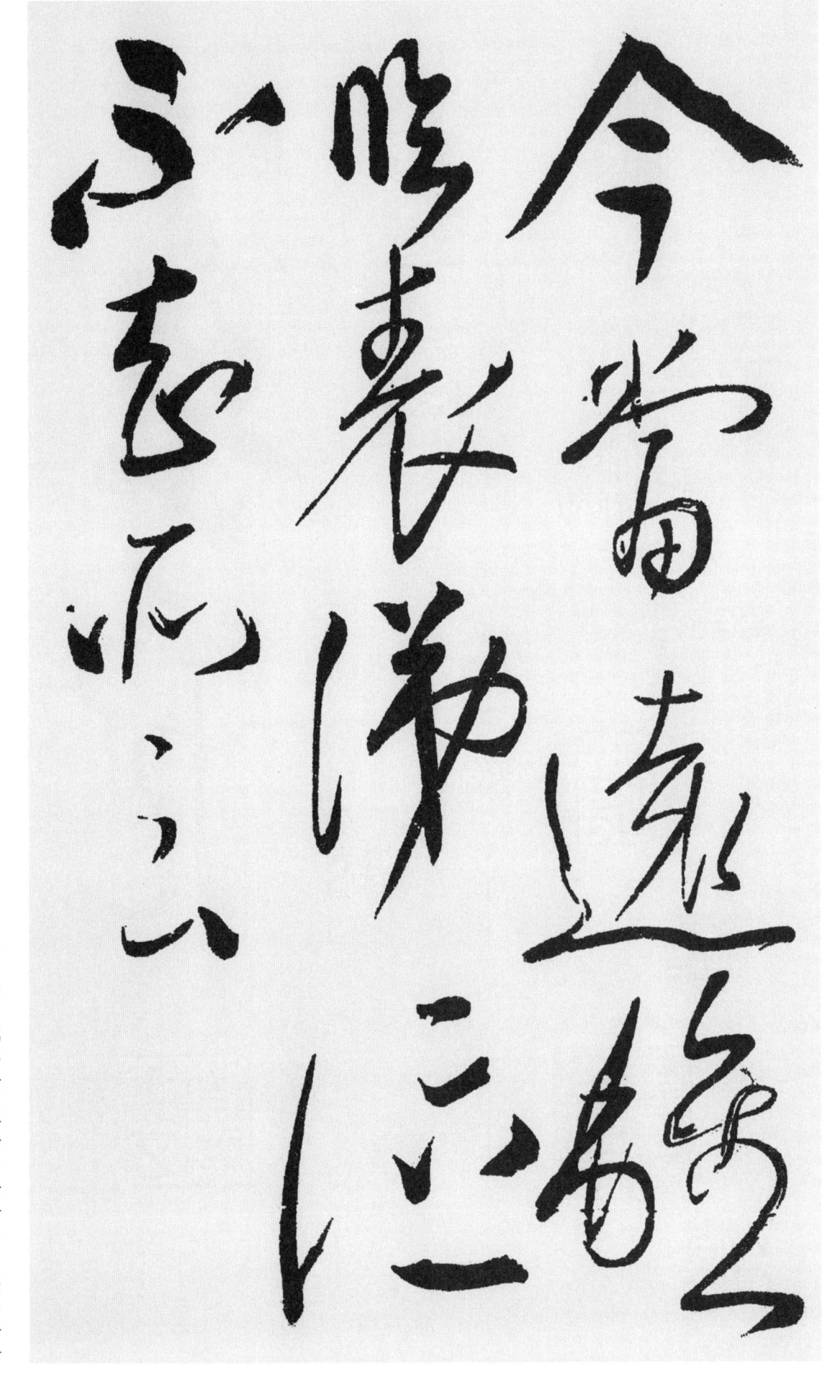

이제 멀리 戰地로 떠나감에 당하여 이 表의 글을 쓰려니, 눈물과 울음이 나아서 뭐라고 말씀을 올릴 것인지 알지를 못하겠다.

岳 뫼뿌리 악
飛 날 비

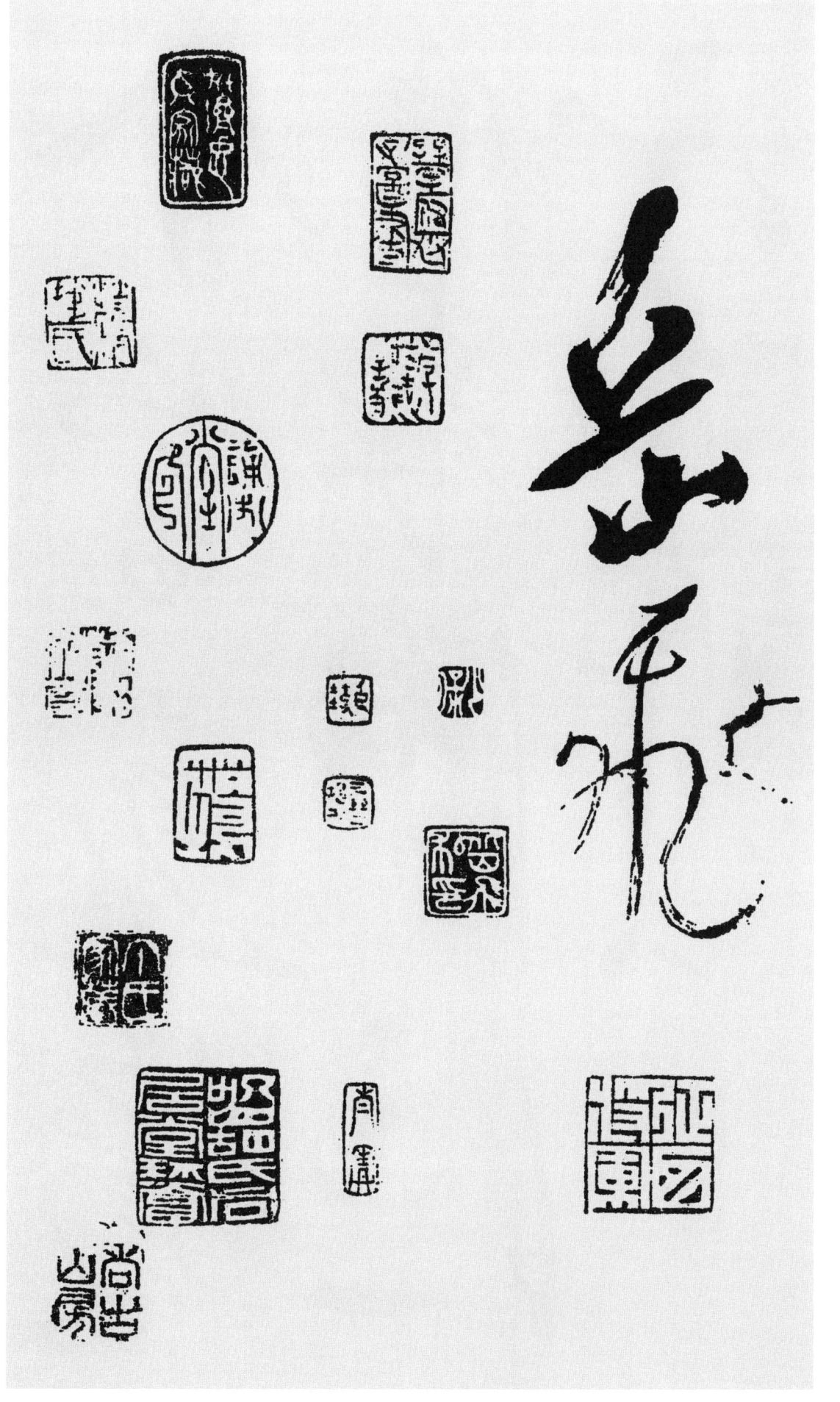

出師表 42

臨書本（菊堂　趙盛周）

誠宜開張聖聽，以光先帝遺德，恢弘志士之氣，不宜妄自菲薄，引喻失義，以塞忠諫之路也。宮中府中，俱為一體，陟罰臧否，不宜異同。若有作姦犯科及為

忠善者宜付有司論其賞罰，以昭陛下平明之治，不宜偏私，使內外異法也。侍中侍郎郭

攸之、費禕、董允等，此皆良實，志慮忠純，是以先帝簡拔以遺陛下。愚以為宮中之事

受命以来，夙夜忧叹，恐托付不效，以伤先帝之明，故五月渡泸，深入不毛。今南方已定，兵甲已足，当奖率三军

北定中原，庶竭驽钝，攘除奸凶，兴复汉室，还于旧都。此臣所以报先帝而忠陛下之职分也。

索引

趙 盛 周

雅號 : 菊堂, 文照鄉主人, 文鄉齋, 三文齋, 千房山人
서울特別市 鍾路區 삼일대로30길 21
종로오피스텔 1306號(樂園洞 58-1)
研究室 : 02-732-2525 FAX : 02-722-1563
自宅 : 02-909-8000 Mobile : 010-3773-9443
Homepage : http://www.kugdang.co.kr
E-Mail : kugdang@naver.com

■ 略 歷
- 1951. 7. 21 忠南 舒川生
- 哲學博士(圓光大學校 大學院 東洋藝術學 專攻)
- 成均館大學校 儒學大學院 卒業(文學碩士)
- 光州大學校 예술대학 산업디자인학과 卒業
- 大韓民國美術大展 書藝部門 審査委員, 運營委員 歷任
- 金剛經 5,400餘字 完刻 (篆刻金剛經 - 97 韓國 Guinness Book 記錄 登載)
- 法華經(약 7만여자) 全卷 完刻 - 2012 "佛光"展 韓國 공인 최고기록 인증
- 大韓民國 第17代 大統領 落款印 刻印(1次 2009. 3 / 2次 2009. 10)
- 個人展 6回(97, 99, 06, 2012, 2014 초대전 2회 포함)
- 서울대, 成均館大, 弘益大, 大田大, 강원대, 동덕여대, 덕성여대, 대구예술대, 경기대 등 講師 歷任
- 서예대붓휘호(퍼포먼스) 160여회 공연

■ 論文 및 著書, 飜譯本 出版
- 吳昌碩의 印藝術觀研究(博士學位論文)
- 紫霞 申緯의 藝術思想形成에 關한 研究(碩士學位論文)
- 印의 殘缺과 篆刻美에 關한 研究
- 書藝와 篆刻의 상관적 동질성 고찰(월간 서예문인화 연재 2016. 3~2017.2)
- 전각작품에 내포된 기(氣) 의식 고찰(월간 서예문인화

2018.4 ~현재)
- 菊堂 趙盛周 篆刻金剛般若波羅蜜經 印譜
- 도판으로 엮은 篆刻寶習 (圖書出版 古輪, 2002. 3)
- 篆刻실기완성(이화출판사, 2018. 1)
- 節錄 金語玉句(四書篇)(圖書出版 古輪, 2002. 12)
- 翰墨臨古(四書 · 菜根譚篇) (梨花文化出版社, 2004. 1)
- 吳昌碩의 印藝術 (圖書出版 古輪, 2009. 7)
- 傅山 千字文(圖書出版 古輪, 2008)
- 明 · 淸代 篆刻의 派脈 編譯 連載 (月刊 書藝文人畫, 2001. 11~2002. 3)
- 篆刻美學 飜譯 連載 (月刊 書藝文人畫, 2007~2011)
- 菊堂 趙盛周의 캘리그라피 세계(인사동문화, 2006. 2)
- 完刻 하이퍼 篆刻 法華經 「佛光」(梨花文化出版社, 2012. 5)
- 法華經印譜(梨花文化出版社, 2012. 5)
- 篆刻問答 100(飜譯本) (梨花文化出版社, 2004. 1)
- 篆刻 美學(飜譯本)(梨花文化出版社, 2012. 5)
- 菊堂 趙盛周 書 千字文(한문, 한글) 各體 13種 出刊 中 (梨花文化出版社, 2013. 5)

■ 現 在
- 韓國篆刻協會 副會長
- 韓國書藝家協會 理事

저자와의
협의하에
인지생략

出　師　表
출　사　표

2018년　5월　20일　발행

글 쓴 이 | 菊堂　趙盛周

　주　소 | 서울시 종로구 낙원동 58-1(삼일대로30길 21)
　　　　　　종로오피스텔 1306호

　전　화 | 02-732-2525

　휴대폰 | 010-3773-9443

발 행 처 | ☙ (주)이화문화출판사

　주　소 | 서울시 종로구 사직로10길 17
　　　　　　(내자동 인왕빌딩)

　전　화 | 02-732-7091~3(구입문의)

　F A X | 02-725-5153

　홈페이지 | www.makebook.net

　등록번호　제 300-2012-230호

값 10,000 원